华夏万卷
让人人写好字

U0146174

吴玉生 行楷

WU YU SHENG XING KAI 7000 CHANG YONG ZI

7000常用字

吴玉生 书
标准行楷规范书写人

★
升级版
内容增加30%
你想写好的字
这里都有

上海交通大学出版社
SHANGHAI JIAO TONG UNIVERSITY PRESS

图书在版编目（CIP）数据

吴玉生行楷 7000 常用字：升级版 / 吴玉生书. —上海：
上海交通大学出版社，2018
（华夏万卷）
ISBN 978-7-313-20513-1

Ⅰ.①吴…　Ⅱ.①吴…　Ⅲ.①钢笔字–行楷–法帖
Ⅳ.①J292.12

中国版本图书馆 CIP 数据核字〔2018〕第 267374 号

吴玉生行楷 7000 常用字（升级版）
WU YUSHENG XINGKAI 7000 CHANGYONGZI(SHENGJI BAN)

作　　者：	吴玉生			
出版发行：	上海交通大学出版社	地　　址：	上海市番禺路 951 号	
邮政编码：	200030	电　　话：	021-64071208	
印　　刷：	成都市火炬印务有限公司	经　　销：	全国新华书店	
开　　本：	889mm×1194mm　1/16	印　　张：	10.5	
字　　数：	84 千字			
版　　次：	2018 年 12 月第 1 版	印　　次：	2020 年 9 月第 4 次印刷	
书　　号：	ISBN 978-7-313-20513-1/J			
定　　价：	20.00 元			

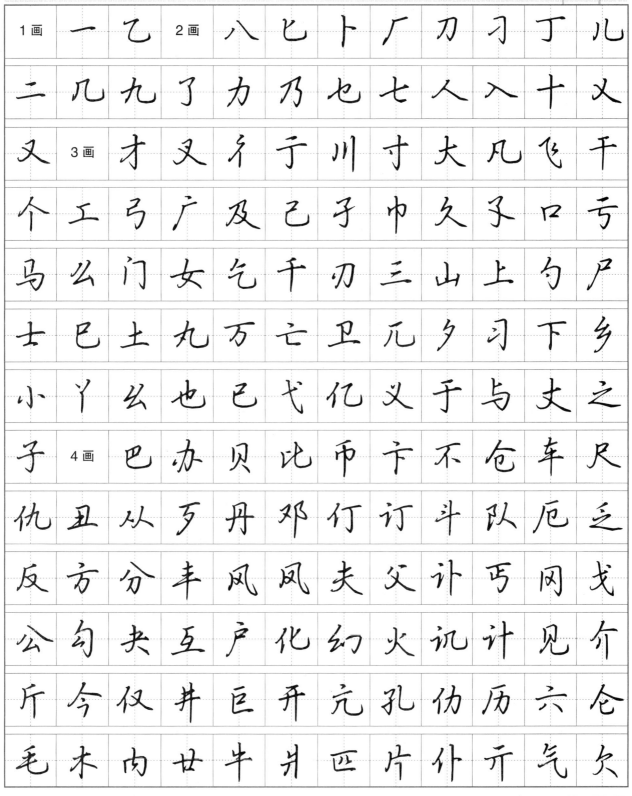

1画	一	乙	2画	八	匕	卜	厂	刀	习	丁	儿
二	几	九	了	力	乃	也	七	人	入	十	乂
又	3画	才	叉	彳	于	川	寸	大	凡	飞	干
个	工	弓	广	及	己	孑	巾	久	孓	口	亏
马	么	门	女	乞	千	刃	三	山	上	勺	尸
士	巳	土	丸	万	亡	卫	兀	夕	习	下	乡
小	丫	幺	也	已	弋	亿	义	于	与	丈	之
子	4画	巴	办	贝	比	币	卞	不	仓	车	尺
仇	丑	从	歹	丹	邓	仃	订	斗	队	厄	乏
反	方	分	丰	风	凤	夫	父	讣	丐	冈	戈
公	勾	共	互	户	化	幻	火	讥	计	见	介
斤	今	仅	井	巨	开	元	孔	伤	历	六	仑
毛	木	内	廿	牛	爿	匹	片	仆	开	气	欠

每页一练

冫　**两点水**　上点用右点,下点用挑点,两相呼应,相得益彰,要写得紧凑、干练。

冲 次 准 凌

书写示范

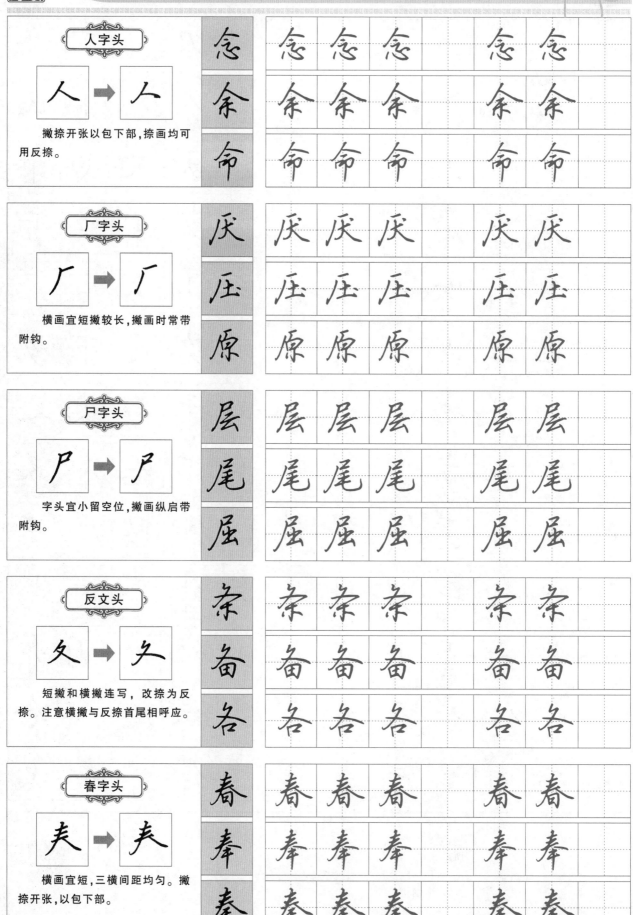

人字头

人 ➡ 人

撇捺开张以包下部,捺画均可用反捺。

念 念 念 念 念 念
余 余 余 余 余 余
命 命 命 命 命 命

厂字头

厂 ➡ 厂

横画宜短撇较长,撇画时常带附钩。

厌 厌 厌 厌 厌 厌
压 压 压 压 压 压
原 原 原 原 原 原

尸字头

尸 ➡ 尸

字头宜小留空位,撇画纵启带附钩。

层 层 层 层 层 层
尾 尾 尾 尾 尾 尾
屈 屈 屈 屈 屈 屈

反文头

夂 ➡ 夂

短撇和横撇连写,改捺为反捺。注意横撇与反捺首尾相呼应。

条 条 条 条 条 条
备 备 备 备 备 备
各 各 各 各 各 各

春字头

夫 ➡ 夫

横画宜短,三横间距均匀。撇捺开张,以包下部。

春 春 春 春 春 春
奉 奉 奉 奉 奉 奉
秦 秦 秦 秦 秦 秦

切 区 犬 劝 壬 仁 认 仍 日 冗 卅 少

什 升 氏 手 殳 书 闩 双 水 太 天 厅

屯 瓦 王 韦 为 文 乌 无 毋 五 午 勿

仐 心 凶 牙 夭 爻 以 艺 刈 忆 尹 引

尤 友 子 元 曰 月 云 匀 允 仄 扎 长

仉 支 止 中 丌 专 5画 艾 凹 扒 叭 白

半 包 北 夲 必 边 弁 丙 叶 布 册 叱

斥 出 叾 处 匆 丛 打 代 旦 叨 忉 氐

电 叼 闩 叮 东 冬 对 尔 发 犯 冯 弗

付 尕 甘 功 古 瓜 归 宄 邗 汉 夯 号

禾 弘 讧 乎 卉 汇 击 叽 饥 伋 记 加

甲 戋 尥 叫 节 讦 纠 旧 句 卡 刊 尻

可 叩 邝 兰 叻 乐 礼 厉 立 辽 另 令

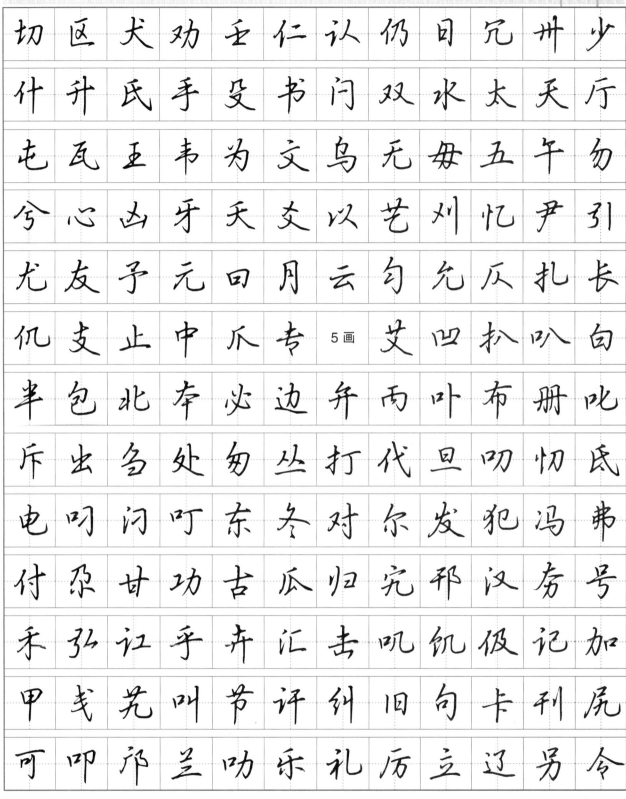

氵　三点水　第一点单独书写，后两点连带书写，注意三点呈弧形。

池 沙 海 清

书写示范

目字底

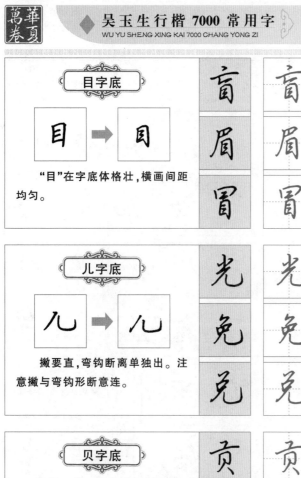

"目"在字底体格壮,横画间距均匀。

盲　盲 盲 盲　盲 盲

眉　眉 眉 眉　眉 眉

冒　冒 冒 冒　冒 冒

儿字底

撇要直,弯钩断离单独出。注意撇与弯钩形断意连。

光　光 光 光　光 光

免　免 免 免　免 免

兑　兑 兑 兑　兑 兑

贝字底

横折和撇画连写,底部开张。草写正写两由之。

贡　贡 贡 贡　贡 贡

员　员 员 员　员 员

贤　贤 贤 贤　贤 贤

走之底

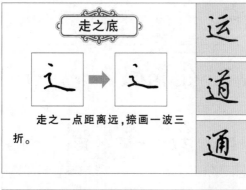

走之一点距离远,捺画一波三折。

运　运 运 运　运 运

道　道 道 道　道 道

通　通 通 通　通 通

走字底

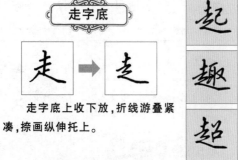

走字底上收下放,折线游叠紧凑,捺画纵伸托上。

起　起 起 起　起 起

趣　趣 趣 趣　趣 趣

超　超 超 超　超 超

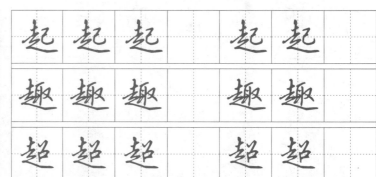

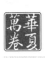

龙	卢	劢	邝	矛	卯	们	夭	民	皿	末	母
目	仫	芳	奶	尼	鸟	宁	奴	丕	皮	庀	气
平	匝	扑	讥	仟	阡	巧	且	邝	丘	囚	犰
去	冉	让	仞	扔	仡	闪	讪	申	生	圣	失
石	史	矢	示	世	仕	市	术	甩	帅	司	丝
四	他	它	台	叹	讨	田	汀	头	凸	外	未
戊	务	阮	仙	写	兄	玄	穴	训	讯	央	业
叶	匜	仪	仡	议	印	永	用	由	右	幼	玉
驭	孕	匝	仔	札	轧	乍	占	仗	召	正	只
厄	汁	主	左	6画	安	犴	百	阪	邦	毕	闭
冰	并	伧	汉	户	忙	伥	场	臣	尘	成	丞
吃	池	弛	驰	冲	充	虫	传	舛	闯	创	此
次	汆	存	忖	达	当	屹	氘	导	灯	地	吊

每页一练

才　　**提手旁**　短横要靠左写,右侧露出短一些,以便给右部腾出位置;提画用斜提以启右。

投 拥 授 撕

书写示范

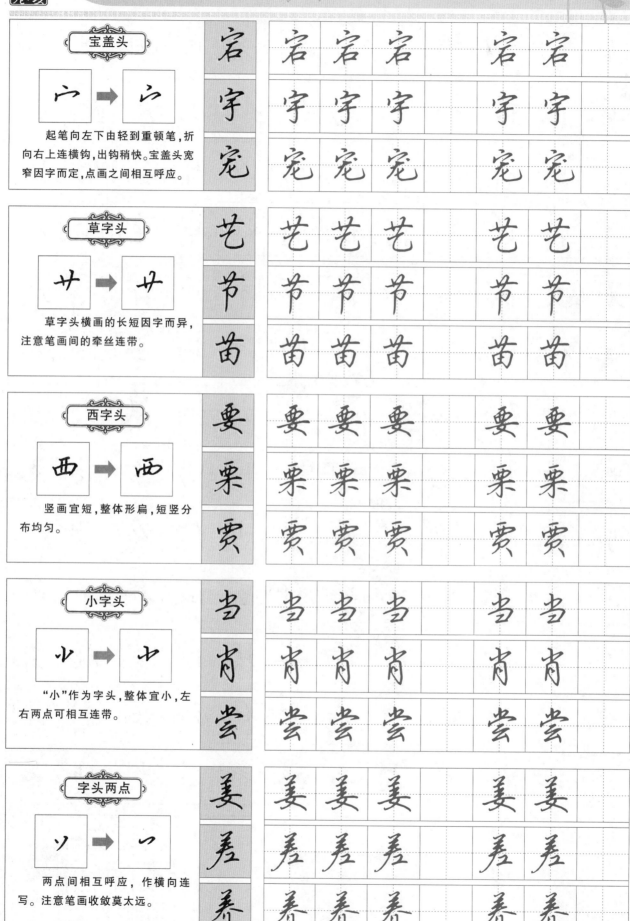

宝盖头

起笔向左下由轻到重顿笔，折向右上连横钩，出钩稍快。宝盖头宽窄因字而定，点画之间相互呼应。

宕　宇　宠

草字头

草字头横画的长短因字而异，注意笔画间的牵丝连带。

艺　节　苗

西字头

竖画宜短，整体形扁，短竖分布均匀。

要　栗　贾

小字头

"小"作为字头，整体宜小，左右两点可相互连带。

当　肖　尝

字头两点

两点间相互呼应，作横向连写。注意笔画收敛莫太远。

姜　差　养

玎	丢	动	虿	芏	多	夺	朵	讹	而	耳	伐
帆	邨	防	仿	访	妃	纺	讽	缶	伏	凫	负
妇	奇	钆	刚	圪	纥	各	亘	艮	巩	共	关
观	光	犷	圭	轨	过	亥	汗	行	好	合	红
后	迂	划	华	欢	灰	回	会	讳	伙	圾	圾
芨	机	乩	肌	吉	发	汲	级	伎	纪	夹	价
尖	奸	囝	件	江	讲	匠	交	阶	尽	阱	臼
讵	决	诀	军	扛	伉	考	扣	夸	匡	夼	圹
旷	扩	岿	老	耒	肋	吏	旭	列	劣	刘	甪
伦	论	吕	妈	犸	吗	买	迈	芒	忙	扪	米
名	牟	那	氖	囡	讷	年	农	讴	兵	圮	仳
牝	乒	朴	齐	祁	芑	屺	岂	企	迄	汔	扦
芊	迁	乔	庆	曲	权	全	任	纫	戎	肉	如

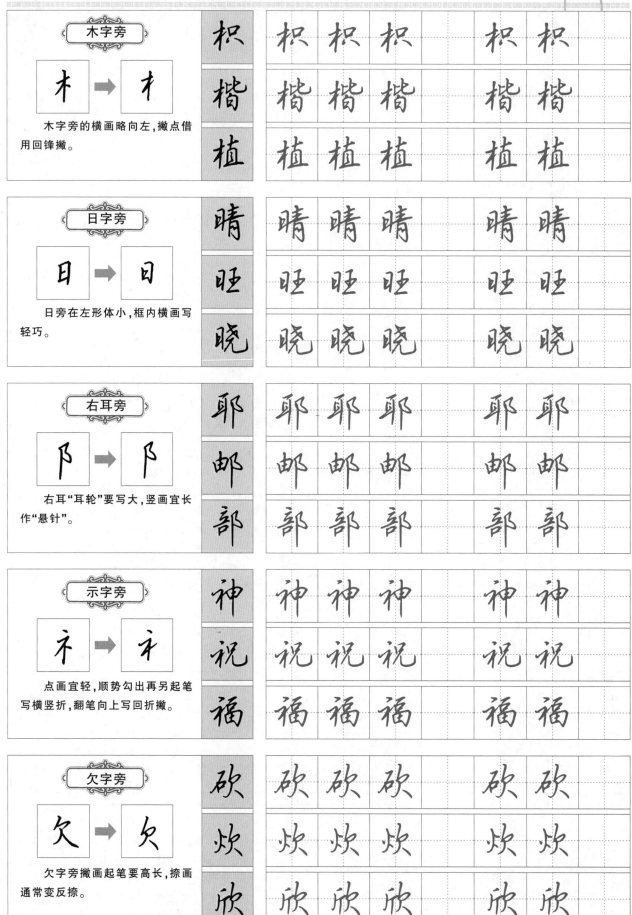

木字旁

木字旁的横画略向左,撇点借用回锋撇。

枳 枳 枳 枳 枳 枳
楷 楷 楷 楷 楷 楷
植 植 植 植 植 植

日字旁

日旁在左形体小,框内横画写轻巧。

晴 晴 晴 晴 晴 晴
旺 旺 旺 旺 旺 旺
晓 晓 晓 晓 晓 晓

右耳旁

右耳"耳轮"要写大,竖画宜长作"悬针"。

耶 耶 耶 耶 耶 耶
邮 邮 邮 邮 邮 邮
部 部 部 部 部 部

示字旁

点画宜轻,顺势勾出再另起笔写横竖折,翻笔向上写回折撇。

神 神 神 神 神 神
祝 祝 祝 祝 祝 祝
福 福 福 福 福 福

欠字旁

欠字旁撇画起笔要高长,捺画通常变反捺。

砍 砍 砍 砍 砍 砍
炊 炊 炊 炊 炊 炊
欣 欣 欣 欣 欣 欣

汝	阮	伞	扫	色	杀	汕	伤	芍	舌	犀	设
师	式	似	收	守	成	妁	死	寺	汜	讼	凤
岁	孙	她	汤	饧	廷	同	吐	团	伀	托	驮
佤	芜	纨	网	妄	危	圩	伟	伪	列	问	圬
邬	污	伍	仵	西	吸	汐	戏	吓	先	纤	芗
向	协	邪	囟	刑	邢	兴	芎	匈	休	朽	戌
吁	许	旭	血	旬	寻	巡	汛	迅	驯	压	伢
亚	讶	延	厌	扬	羊	阳	仰	吆	尧	爷	页
曳	伊	衣	圯	夷	钇	屹	亦	异	囝	阴	优
有	迂	纡	屿	伛	宇	羽	芋	聿	约	刖	杂
再	在	早	则	宅	兆	贞	圳	阵	争	芝	执
旨	至	仲	众	舟	州	纣	朱	竹	伫	妆	庄
壮	自	字	7画	阿	毒	吞	芭	把	坝	吧	扳

彳　双人旁　两撇连写,第二撇要对准第一撇中间下笔,竖画用垂露或带右钩,可略向左倾斜。

彼 徇 律 德

书写示范

偏旁部首过渡

　　书写行楷时，由于笔画的减省和连带，使一些在楷书中看起来毫不相干的偏旁部首，其笔画走势、连带方式变得非常接近。如三点水与言字旁，绞丝旁与双人旁，将它们进行归类练习，既可以辨别其中的区别，又可以起到触类旁通的效果。

　　练习偏旁部首，要与字的整体同时练习，这是因为同一种偏旁部首在不同的字中，有着不同的表现形式。以下我们以图解的方式演绎偏旁部首的过渡，练习时注意体会变化过程以及行楷的用笔技巧。

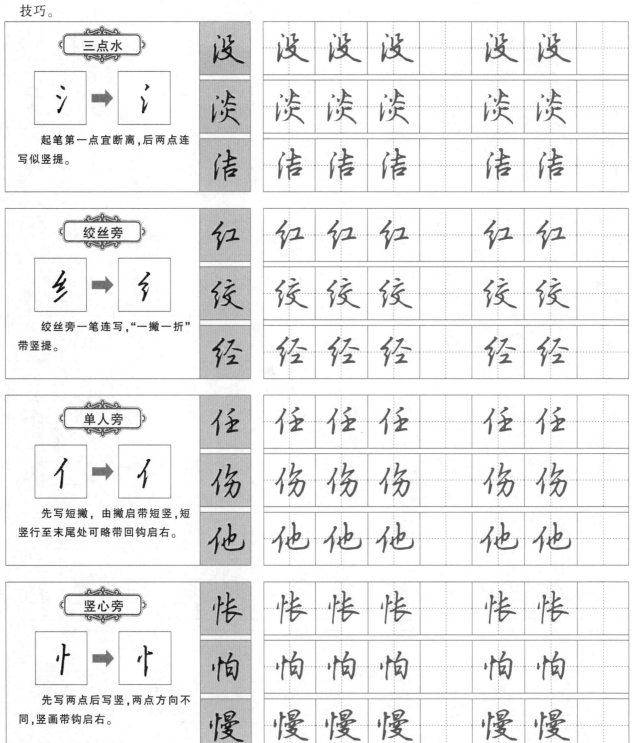

三点水
起笔第一点宜断离，后两点连写似竖提。

绞丝旁
绞丝旁一笔连写，"一撇一折"带竖提。

单人旁
先写短撇，由撇启带短竖，短竖行至末尾处可略带回钩启右。

竖心旁
先写两点后写竖，两点方向不同，竖画带钩启右。

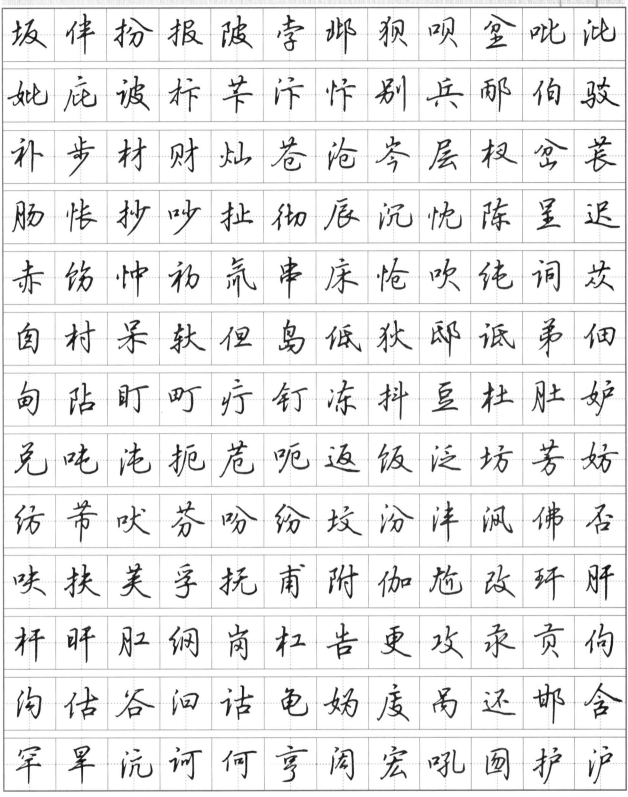

坂	伴	扮	报	陂	亨	邺	狈	呗	夆	吡	沌
妣	庇	诐	杤	芐	汧	忭	别	兵	邶	伯	驳
补	步	材	财	灿	苍	沧	岑	层	权	岔	苌
肠	怅	抄	吵	扯	彻	辰	沉	忱	陈	呈	迟
赤	饬	忡	初	氚	串	床	怆	吹	纯	词	茨
囱	村	呆	轶	但	岛	低	狄	邸	诋	弟	佃
甸	阽	盯	町	疔	钉	冻	抖	豆	杜	肚	妒
兑	吨	沌	扼	苊	呃	返	饭	泛	坊	芳	妨
纺	苻	吠	芬	吩	纷	坟	汾	沣	沨	佛	吾
呋	扶	芙	孚	抚	甫	附	伽	尬	改	玡	肝
杆	旰	肛	纲	岗	杠	告	更	攻	彔	贡	佝
沟	估	谷	囧	诂	龟	妫	庋	禹	还	邯	含
宇	旱	沅	诃	何	亨	闳	宏	吼	囵	护	沪

每页一练

木字旁　短横要写得靠左一些，以便给右部腾出位置，撇、捺改作撇提。整体左放右收。

极杨模棋

书写示范

土线结

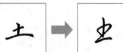

土 → 虫

用于竖画带横的连写,线结不宜太大。用"土线结"时底横不宜太长。

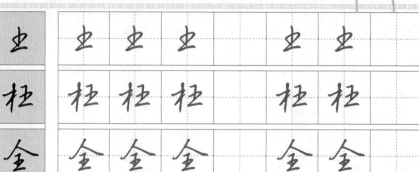

游动线

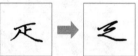

疋 → 乏

多用于"走""是"的底部,写法与三连横相近,末笔用捺或反捺,因字而定。

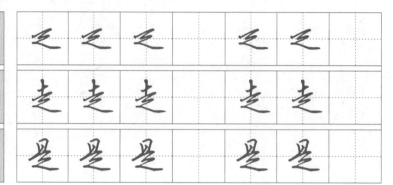

回折撇

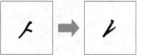

人 → 丿

形似撇折,回带时要在撇画上重叠一段距离。不宜写得太大。

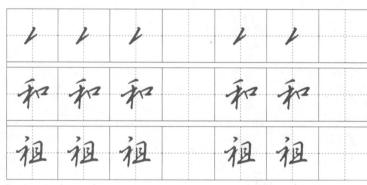

竖折撇

乚 → 乚

在竖折的基础上回笔,注意回折线的长短和方向因字而异。

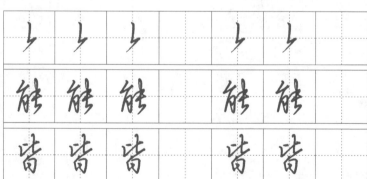

曲折线

勹 → 乡

形似"电"的符号,笔画长短、方向因字而异。

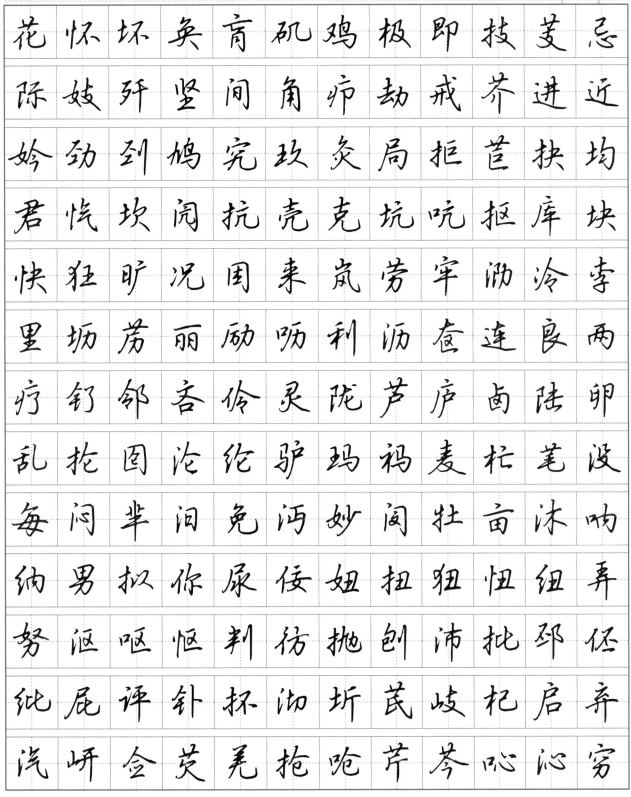

花	怀	坏	兵	育	矶	鸡	极	即	技	芰	忌
际	妓	歼	坚	间	角	疖	劫	戒	芥	进	近
姈	劲	刭	鸠	完	玖	灸	局	拒	苣	抉	均
君	忾	坎	闶	抗	壳	克	坑	吭	抠	库	块
快	狂	旷	况	困	来	岚	劳	牢	沥	冷	李
里	坜	苈	丽	励	呖	利	沥	奁	连	良	两
疗	钉	邻	吝	伶	灵	陇	芦	庐	卤	陆	卵
乱	抡	囵	沦	纶	驴	玛	祸	麦	杧	芒	没
每	闷	芈	汨	免	沔	妙	闵	壮	亩	沐	呐
纳	男	拟	你	尿	佞	妞	扭	狃	忸	纽	弄
努	沤	呕	怄	判	彷	抛	刨	沛	批	邳	伾
纯	屁	评	钋	抔	沏	圻	芪	岐	杞	启	弃
汽	岍	佥	芡	羌	抢	呛	芹	芩	吣	沁	穷

每页一练

禾　禾字旁　上撇平而短，竖为主笔，端正，撇、捺改作撇提。整体左放右收。

秩 移 稍 税

书写示范

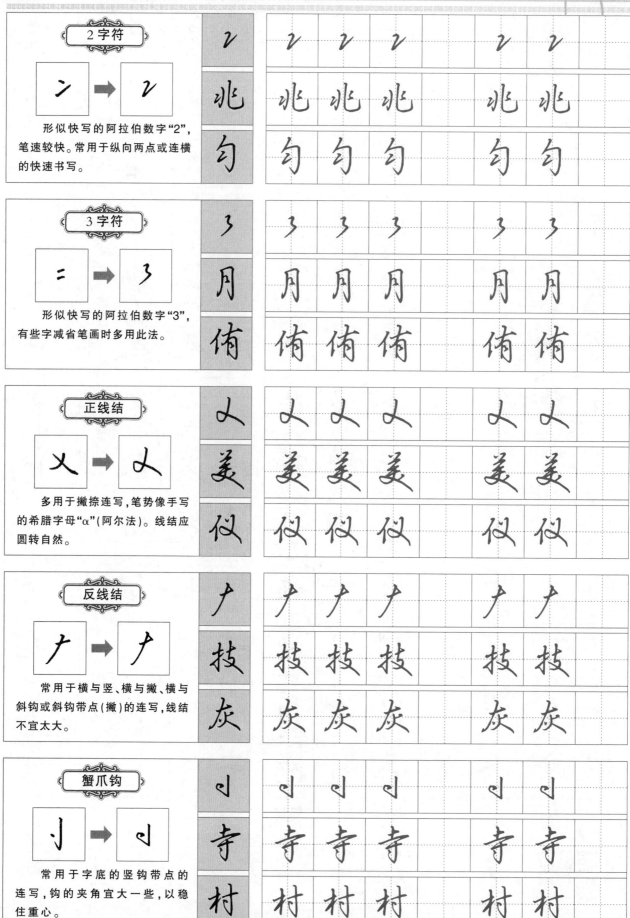

2 字符

形似快写的阿拉伯数字"2"，笔速较快。常用于纵向两点或连横的快速书写。

兆
勺

3 字符

形似快写的阿拉伯数字"3"，有些字减省笔画时多用此法。

月
侑

正线结

多用于撇捺连写，笔势像手写的希腊字母"α"（阿尔法）。线结应圆转自然。

美
仪

反线结

常用于横与竖、横与撇、横与斜钩或斜钩带点（撇）的连写，线结不宜太大。

技
灰

蟹爪钩

常用于字底的竖钩带点的连写，钩的夹角宜大一些，以稳住重心。

寺
村

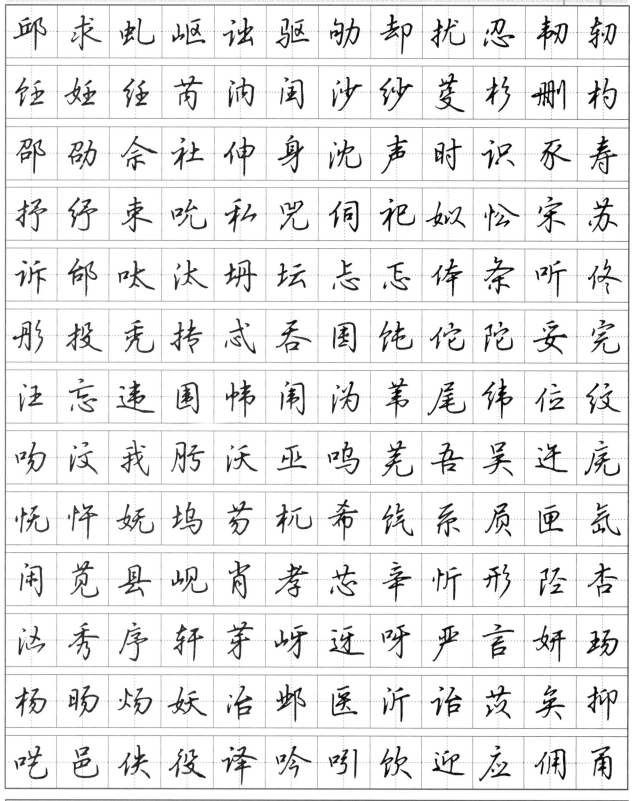

邱	求	虬	岖	诎	驱	劬	却	扰	忍	韧	轫
饪	姃	轻	苘	沔	闰	沙	纱	芰	杉	删	杓
邵	劭	佘	社	伸	身	沈	声	时	识	丞	寿
抒	纾	束	吮	私	兕	伺	祀	奴	忪	宋	苏
诉	邰	呔	汰	坍	坛	忐	忑	体	籴	听	佟
彤	投	秃	抟	忒	吞	囵	饨	佗	陀	妥	完
汪	忘	违	围	帏	闱	沩	苇	尾	纬	位	纹
吻	汶	我	肟	沃	巫	呜	芜	吾	吴	迕	庑
怃	忤	妩	坞	芴	杌	希	饩	系	顽	匣	氙
闲	觅	县	岘	肖	孝	芯	辛	忻	形	陉	杏
汹	秀	序	轩	芽	岈	迓	呀	严	言	妍	场
杨	旸	炀	妖	冶	邺	医	沂	诒	苡	矣	抑
呓	邑	侠	役	译	吟	吲	饮	迎	应	佣	甬

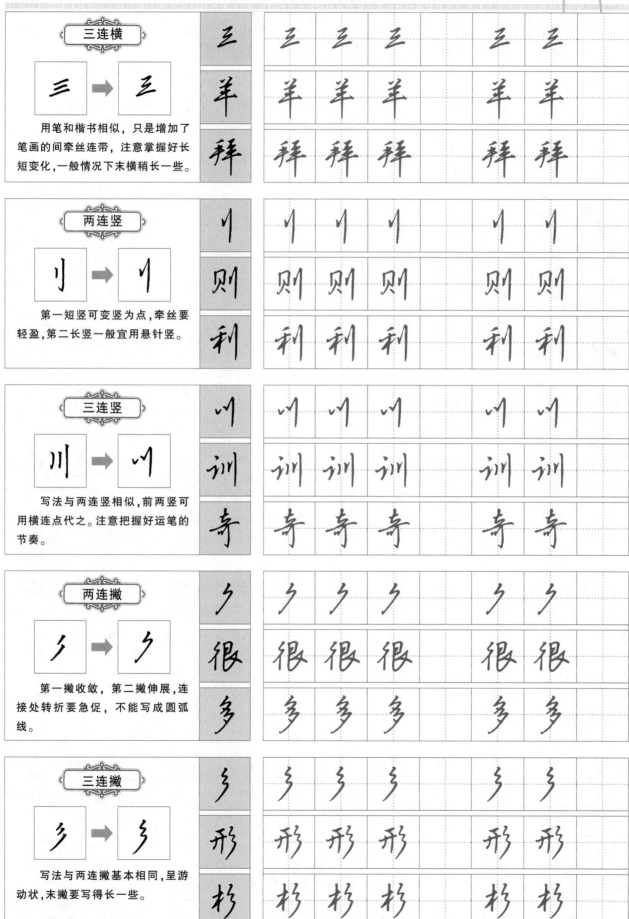

三连横

三 → 三

用笔和楷书相似，只是增加了笔画的间牵丝连带，注意掌握好长短变化，一般情况下末横稍长一些。

三　三　三　三　三　三
羊　羊　羊　羊　羊　羊
拜　拜　拜　拜　拜　拜

两连竖

刂 → 刂

第一短竖可变竖为点，牵丝要轻盈，第二长竖一般宜用悬针竖。

刂　刂　刂　刂　刂　刂
则　则　则　则　则　则
利　利　利　利　利　利

三连竖

川 → 川

写法与两连竖相似，前两竖可用横连点代之。注意把握好运笔的节奏。

川　川　川　川　川　川
训　训　训　训　训　训
寺　寺　寺　寺　寺　寺

两连撇

丿 → 丿

第一撇收敛，第二撇伸展，连接处转折要急促，不能写成圆弧线。

丿　丿　丿　丿　丿　丿
很　很　很　很　很　很
多　多　多　多　多　多

三连撇

彡 → 彡

写法与两连撇基本相同，呈游动状，末撇要写得长一些。

彡　彡　彡　彡　彡　彡
形　形　形　形　形　形
杉　杉　杉　杉　杉　杉

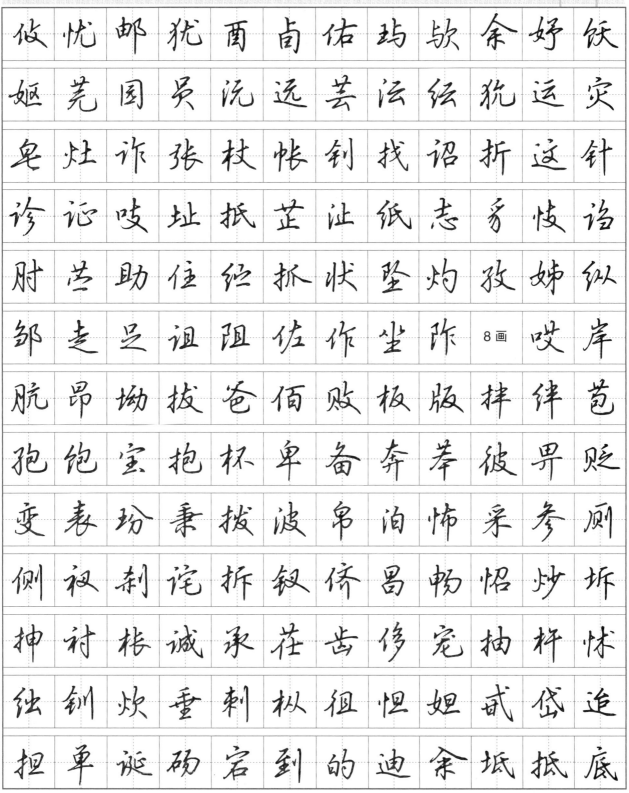

攸	忧	邮	犹	酉	卣	佑	玙	欤	余	妤	
姆	芜	园	员	沅	远	芸	沄	纭	狁	运	
皂	灶	诈	张	杖	帐	钊	找	诏	折	这	针
诊	证	吱	址	抵	芷	址	纸	志	豸	忮	诂
肘	苎	助	住	纴	抓	状	坚	灼	孜	姊	纵
邹	走	足	诅	阻	佐	作	坐	阼	8画	哎	岸
肮	昂	坳	拔	爸	佰	败	板	版	拌	苞	
孢	饱	宝	抱	杯	卑	备	奔	苯	彼	畀	贬
变	表	玢	秉	拨	波	帛	泊	怖	采	参	厕
侧	衩	刹	诧	拆	钗	侪	昌	畅	怊	炒	坼
抻	衬	枨	诚	承	茌	齿	侈	宠	抽	杵	怵
绌	钏	炊	垂	刺	枞	徂	怛	妲	甙	岱	迨
担	单	诞	砀	宕	到	的	迪	籴	坻	抵	底

每页一练

米字旁　上两点紧凑,短横要向左靠,竖画端直,撇、捺改撇提以启右。

粉 精 粘 粳

书写示范

如何由楷书向行楷过渡

　　行楷作为一种相对独立的字体，有其自身的书写规律。行楷既不同于一点一画、分布均匀规整的楷书，又有别于替代省变、数字相连的行书；行楷既像楷书一样易于辨认，同时又具有行书书写快捷的特点。因此，我们可以将行楷看作是楷书向行书的过渡。

　　为此，我们从基本笔画和部首偏旁两方面总结了楷书向行楷过渡的基本规律和用笔技巧。

基本笔画过渡

　　行楷在书写过程中，由于笔增流速，笔画间的连带形成了一些与楷书笔画明显不同的线条。主要表现为连点、连竖、连撇、线结和一些带附钩的笔画。以下我们用图解的方法演绎这些笔画由楷书向行楷的过渡，练习时注意体会变化过程以及行楷的用笔技巧。

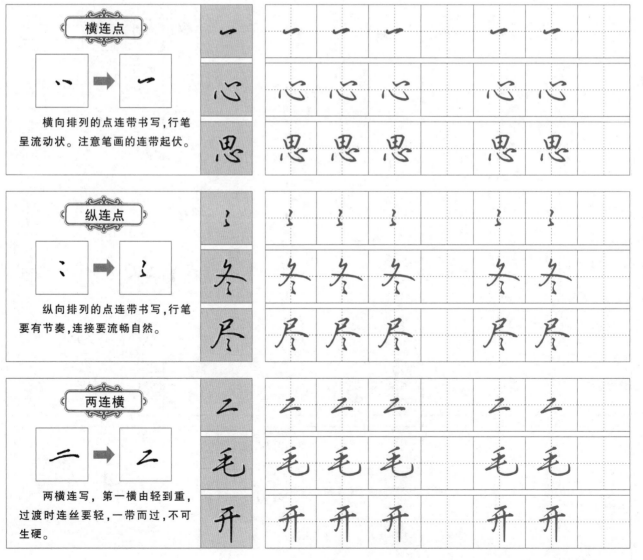

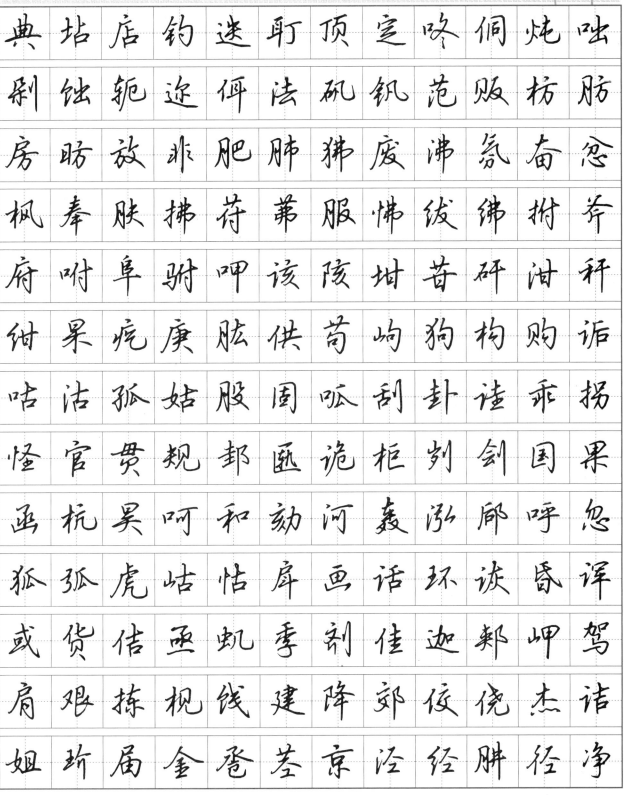

典 玷 店 钓 迷 耵 顶 淀 咚 倜 炖 咄
剐 蚀 铒 迩 俄 法 矾 钒 范 贩 枋 肪
房 昉 放 非 肥 肺 狒 废 沸 氛 奋 忿
枫 奉 肤 拂 苻 苻 服 怫 绂 绋 拊 斧
府 咐 阜 驸 呷 该 陔 坩 苷 矸 泔 秆
绀 杲 疙 庚 肱 供 苟 峋 狗 构 购 诟
咕 沽 孤 姑 股 固 呱 刮 卦 诖 乖 拐
怪 官 贯 规 邽 函 诡 柜 刿 刽 国 果
函 杭 昊 呵 和 劾 河 轰 泓 郈 呼 忽
狐 弧 虎 岵 怙 戽 画 话 环 诙 昏 诨
或 货 佶 函 虮 季 刿 佳 迦 郏 岬 驾
肩 艰 拣 枧 饯 建 降 郊 佼 侥 杰 诘
姐 玠 届 金 卺 荠 京 泾 经 胐 径 净

忄　竖心旁　左点不要靠竖画太近，右点可以平一些，以求三个笔画的方向变化。竖用垂露或带附钩。

恃 悄 悌 慨

书写示范

20画　21画　22画　23画　24画　25画　26画　30画　36画

每页一练

羽字旁　可一笔连写，末笔的连带笔势根据"羽"部所在位置确定。

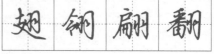

翅　翎　扇　翻

书写示范

19画 M~Z
20~36画

迥 炅 咎 疚 拘 苴 狙 居 驹 沟 咀 沮

具 炬 卷 块 咔 咖 刽 凯 侃 炕 奇 坷

奇 刻 肯 空 砑 刿 苦 侉 侩 郐 诳 矿

岿 坤 昆 垃 拉 捆 郎 佬 诔 泪 枥 例

疠 戾 隶 怜 帘 练 冽 拎 林 苓 囹 泠

岭 吟 茏 咙 泷 垅 拢 奎 陋 垆 炉 泸

虏 录 侣 轮 罗 泺 码 卖 盲 呡 茆 茅

牦 峁 泖 茂 玫 枚 妹 钔 孟 弥 觅 泌

宓 苗 杪 庙 苠 旻 岷 抿 泯 电 明 鸣

命 抹 茉 殁 沫 陌 侔 拇 姆 苜 牧 肭

奈 呶 闹 呢 妮 坭 泥 怩 拈 念 茑 咛

狞 拧 泞 杻 拗 侬 弩 驽 胬 钕 疟 瓯

欧 殴 杷 爬 帕 怕 拍 泮 庞 咆 狍 庖

18画

19画

每页一练

鸟

鸟字旁　要写得紧凑，不可过大，特别是最后一笔横画不可过长，以免影响左部。

鸥　鹊　鸽　鹃

书写示范

17画 Y~Z
18画 A~Z
19画 A~L

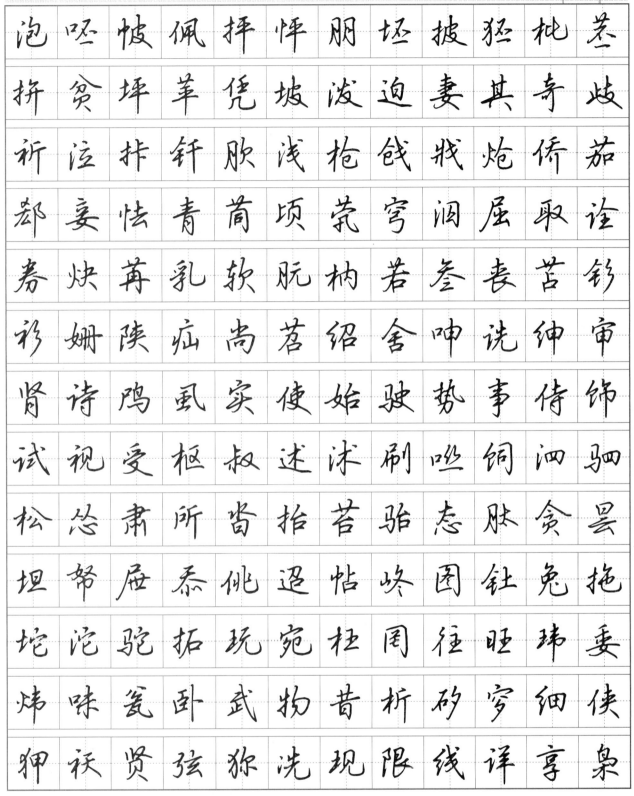

泡 呸 帔 佩 抨 怦 朋 坯 披 狍 枇 蒸

拚 贫 坪 苹 凭 坡 泼 迫 妻 其 奇 岐

祈 泣 拌 钎 胇 浅 枪 饯 戕 炮 侨 茄

郏 妾 怯 青 苒 顷 茏 穹 泅 屈 取 诠

券 炔 苒 乳 软 阮 柄 若 叁 丧 苦 钐

袄 姗 陕 疝 尚 苕 绍 舍 呻 诜 绅 审

肾 诗 鸱 虱 实 使 始 驶 势 事 侍 饰

试 视 受 枢 叔 述 沭 刷 咝 饲 泗 驷

松 怂 肃 所 沓 抬 苔 骀 态 肽 贪 昙

坦 帑 屉 忝 佻 迢 帖 峂 囹 钍 兔 拖

坨 沱 驼 拓 玩 宛 枉 囤 往 旺 玮 委

炜 味 瓮 卧 武 物 昔 析 矽 穸 细 侠

狎 袄 贤 弦 狝 洗 现 限 线 详 享 枭

立 立字旁 作偏旁时，两横间距较大，常以提替代底横。要写得稍窄，以给右部让出空间。

站 端 竦 竣

每页一练

山

山字旁　"山"在字左，体形较小；后两笔连写并回锋。

书写示范

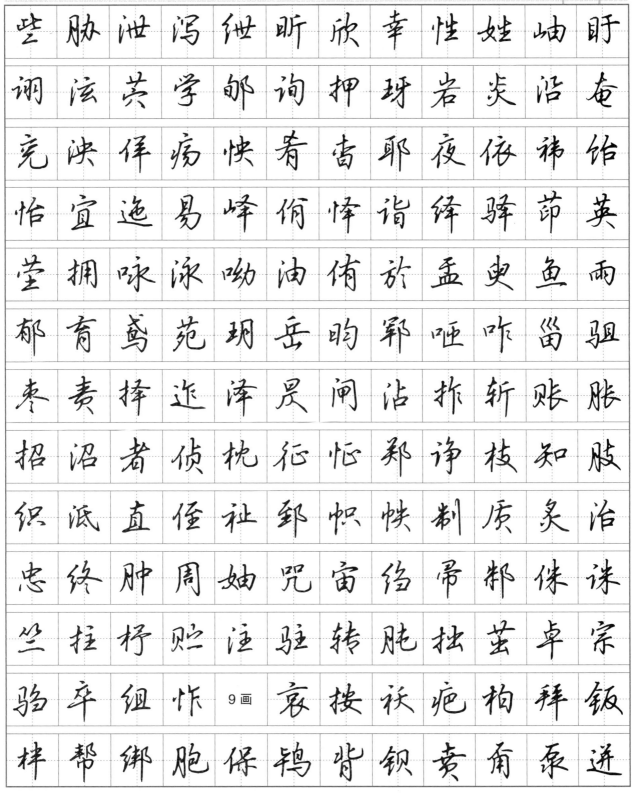

每页一练

绞丝旁　提要托住上部，写紧凑。两个折画曲折有度，角度和粗细要富于变化。上下一笔写成。

经练结线

书写示范

8画 X~Z
9画 A~B

欠

欠字旁 起笔要高,长、斜撇与横钩连成一笔,横钩弧弯,末端连写斜撇,捺作反捺。

次 欢 欣 歌

书写示范

秕 萆 焙 哔 陛 砭 扁 便 标 飚 柄 饼
炳 玻 勃 钚 残 苍 测 侧 垞 茬 茶 查
差 婵 重 觇 浐 尝 昶 钞 碎 疢 柽 城
宬 持 炽 俦 除 宇 疮 春 呲 茈 茨 祠
泚 殂 促 奔 送 炟 垯 玳 带 殆 贷 待
怠 眈 胆 挡 垱 荡 柢 帝 点 玷 垫 垤
酊 氡 垌 栋 峒 胨 洞 恫 斜 陡 毒 独
笃 度 段 怼 眇 砘 钝 盾 哆 垛 哚 俄
垩 饵 洱 贰 罚 垡 阀 珐 呃 钫 费 封
砜 疯 祓 茯 罘 氟 俘 郛 洑 袚 赴 复
柴 垓 钙 柑 竿 钢 缸 郜 诰 峈 革 阁
蛤 给 哏 茛 宫 拱 钩 构 垢 轱 骨 牯
故 胍 刷 挂 冠 咣 饭 闺 鬼 姽 癸 贵

煤 烧 炽 烟

书写示范

16画

每页一练

田　**田字旁**　在左时末笔横画可变提。形略小，位稍居上。

略　畎　畔　畋

书写示范

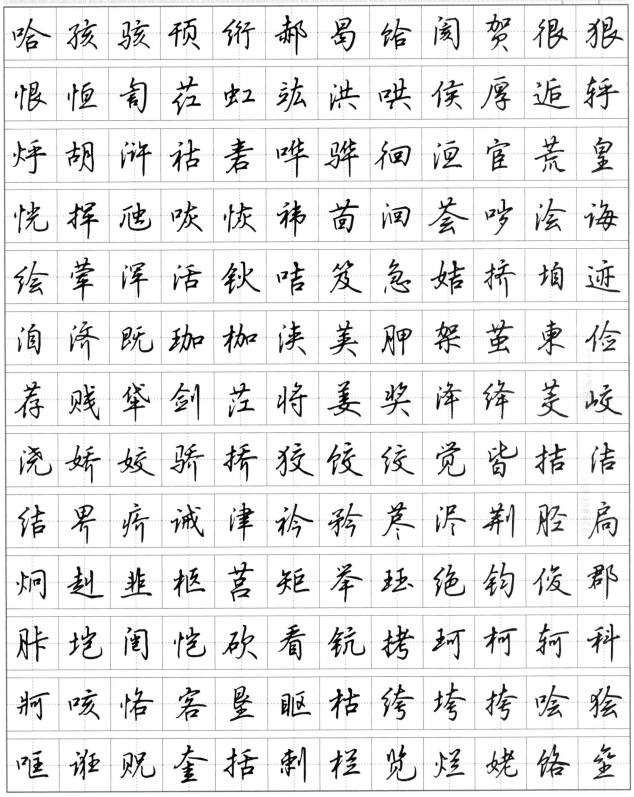

哈 孩 骇 颅 衍 郝 蜀 饸 阆 贺 很 狠

恨 恒 荀 荭 虹 竑 洪 哄 侯 厚 逅 轷

烀 胡 浒 祜 耆 哗 骅 徊 洹 宦 荒 皇

恍 挥 砘 哕 恢 祎 茴 洄 荟 哕 浍 洘

绘 荤 浑 活 钬 咭 笈 急 姞 挤 垍 迹

洎 济 既 珈 枷 浃 荚 胛 架 茧 柬 俭

荐 贱 牮 剑 茳 将 姜 奖 浆 绛 茭 峤

浇 娇 姣 骄 挢 狡 饺 绞 觉 皆 挂 洁

结 畍 疖 诫 津 衿 矜 荩 泾 荆 胫 扃

炯 赳 韭 枢 苣 矩 举 珏 绝 钧 俊 郡

胩 垲 阄 恺 砍 看 铳 拷 珂 柯 轲 科

牁 咳 恪 客 垦 眍 枯 绔 垮 挎 哙 狯

哐 诓 觇 奎 括 剌 栏 览 烂 姥 饹 窒

撸	噜	辘	戮	履	瞒	螯	霉	蕾	瞑	摩	墨
镆	瘼	镎	蝻	撵	碾	镊	镍	噢	耦	潘	磐
醅	霈	嘭	澎	劈	僻	篇	翩	飘	噗	潽	薪
槭	潜	谴	樯	锹	憔	撬	擒	噙	璆	蝤	趣
觑	鬈	蝶	糅	褥	蕤	蕊	撒	潵	馓	磉	鎣
潲	缮	熵	潲	鲥	舐	蔬	熟	澍	撕	嘶	澌
螋	艘	踏	瘫	潭	羰	樘	膛	镗	躺	趟	滕
踢	题	髫	鲦	潼	豌	慰	蕰	鹈	鋈	嘻	膝
嬉	鸿	瞎	暹	箱	橡	霄	蝎	撷	鞋	蝎	缬
糈	儇	禤	璇	蕈	噀	颜	魇	餍	谳	鹞	噎
嶠	鹝	锰	毅	熠	憨	璎	樱	影	颙	鲬	蝣
牖	蝓	龉	窳	豫	满	鋆	蕴	熨	楂	踬	墫
懂	缯	谮	璋	樟	磔	赭	箴	震	镇	踯	徵

每页一练

舌　**舌字旁**　平撇可写成点。横稍向左伸。居字左时,形不宜大。

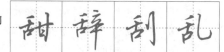甜 辞 刮 乱

书写示范

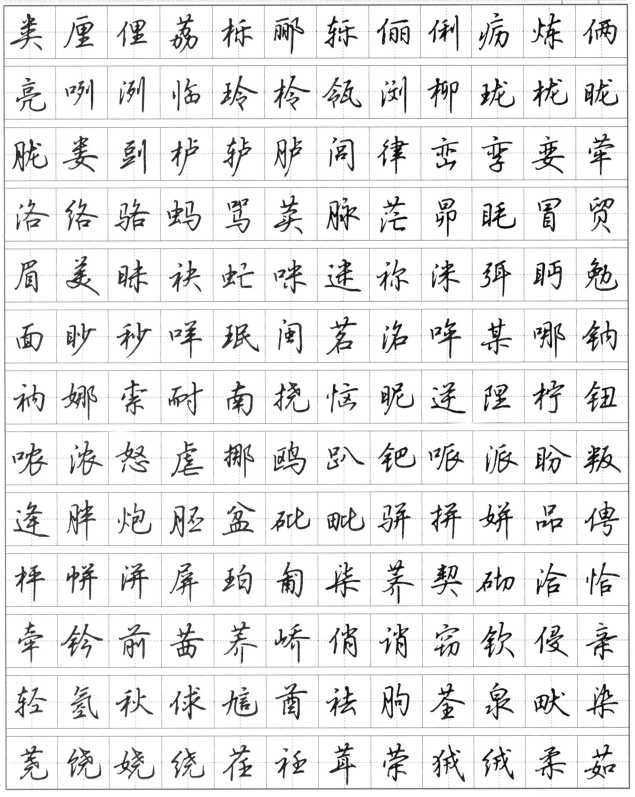

类	厘	俚	荔	栎	郦	轹	俪	俐	疠	炼	俩
亮	唎	洌	临	玲	柃	瓴	浏	柳	珑	栊	眬
胧	娄	刭	栌	铲	胪	闾	律	娈	孪	娈	荦
洛	络	骆	蚂	骂	荚	脉	茫	昴	眊	冒	贸
眉	美	眜	袂	虻	咪	迷	袮	洣	弭	眄	勉
面	眇	秒	咩	珉	闽	茗	洺	哞	某	哪	钠
衲	娜	索	耐	南	挠	�француз	眤	迣	胫	柠	钮
哝	浓	怒	虐	挪	鸥	趴	钯	哌	派	盼	叛
逄	胖	炮	胚	盆	砒	毗	骈	拼	姘	品	俜
枰	帡	洴	屏	珀	匍	柒	荠	契	砌	洽	恰
牮	铃	前	苗	荞	峤	俏	诮	窃	钦	侵	亲
轻	氢	秋	俅	虺	蓠	祛	朐	荃	泉	畎	染
荛	饶	娆	绕	荏	祍	茸	荣	狨	绒	柔	茹

每页一练

讠　　言字旁　由点和横折提组成,点要写在折笔的上方,折笔要柔中带刚,显出一定的弹性。

讨　记　设　请

书写示范

三撇儿　三笔连写，起笔要高，第二撇宜收敛，下撇奔放。

衫　形　彭　影

书写示范

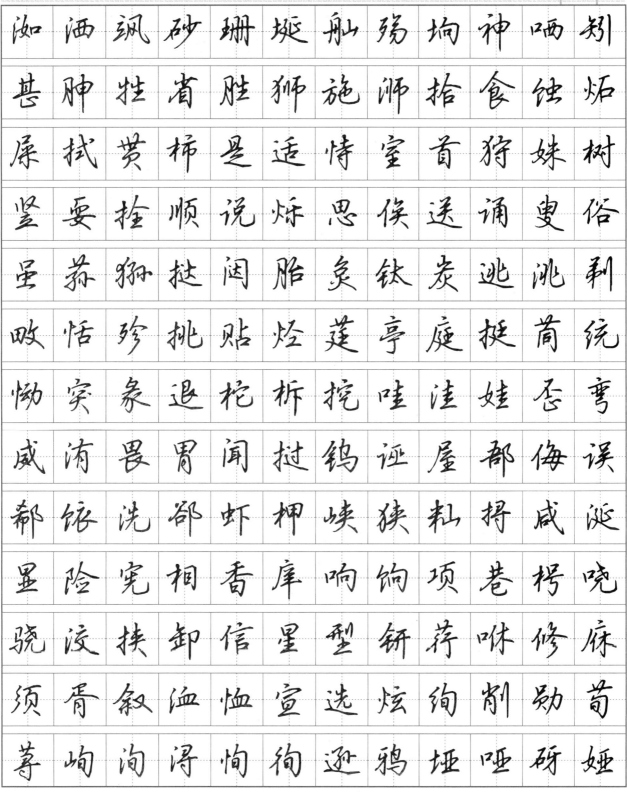

左耳旁　耳钩要写得小巧，上面的弯钩部分要内收，以免影响字的右半部分，竖末可出钩启右。

陈 阴 防 院

书写示范

亅　**立刀旁**　由短竖和竖钩组成，短竖简短有力，竖钩写作悬针竖，要有弹性，中间部分稍向内收。

刊　判　别　到

书写示范

14画 R~Z
15画 A

咽	�французский	研	俨	衍	弇	砚	彦	殃	埖	祥	洋
养	饴	峣	姚	咬	药	要	钥	咿	羑	咦	贻
姨	蚁	叙	轶	弈	奕	疫	羿	茵	荫	音	洇
姻	垠	胤	荥	荧	盈	郢	映	哟	俑	勇	幽
疣	羑	柚	囿	宥	诱	禺	竽	俞	俣	禹	语
昱	狱	垣	爰	怨	院	郧	陨	恽	拶	哉	咱
昝	蚤	怎	眨	柞	栅	咤	炸	毡	飐	栈	战
昭	赵	柘	珍	帧	胗	浈	轸	鸩	峥	狰	拯
政	挣	栀	眎	祗	指	枳	轵	咫	栉	峙	庤
陟	盅	钟	种	重	洲	轴	胄	昼	茱	洙	柱
炷	祝	拽	砖	追	宅	斫	浊	咨	姿	兹	籽
秭	籽	总	疢	奏	俎	祖	昨	胙	柞	10画	啊
埃	唉	挨	砹	爱	桉	氨	俺	胺	案	盎	敖

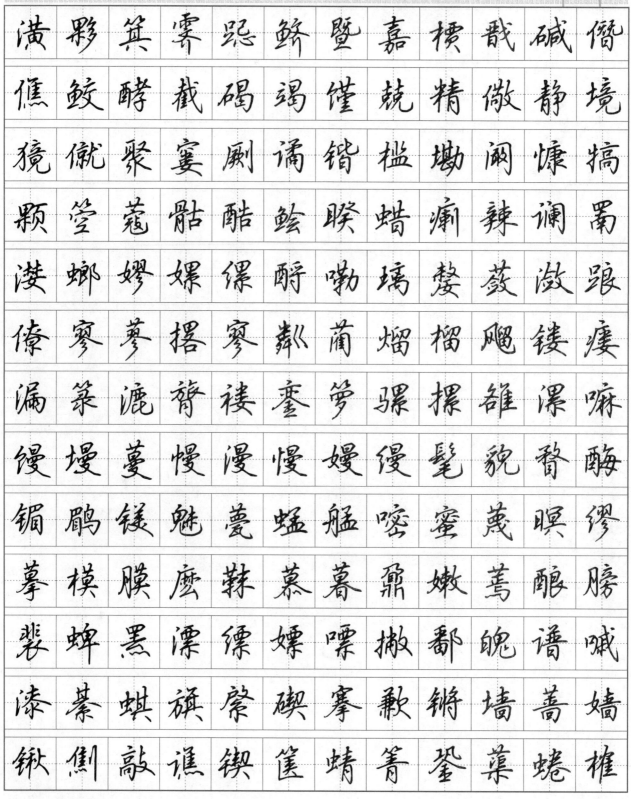

潢	彩	箕	霁	嚚	鲚	暨	嘉	槚	戬	碱	儆
僬	鲛	酵	截	碣	竭	谨	兢	精	傲	静	境
獍	僦	聚	窭	剧	谲	锴	槛	墈	阚	慷	犒
颗	箜	蔻	骷	酷	鲙	瞭	蜡	瘌	辣	谰	蜀
溇	蝼	嫽	嫘	缥	酹	嘞	璃	嫠	薮	漓	踉
僚	寥	蓼	撂	廖	邻	蔺	熘	榴	飗	镂	瘘
漏	箓	滤	膂	褛	銮	萝	骡	摞	雒	漯	嘛
馒	墁	蔓	慢	漫	慢	嫚	缦	髦	貌	瞀	酶
镅	鹛	镁	魅	薨	蜢	艋	嘧	蜜	蔑	瞑	缪
摹	模	膜	麽	鞁	蓦	暮	鼐	嫩	蔫	酿	膀
裴	蜱	嘌	漂	缥	嫖	嘌	撇	鄱	魄	谱	嘁
漆	綦	蜞	旗	綮	碛	搴	歉	锖	墙	蔷	嫱
锹	僦	敲	谯	锲	箧	蜻	箐	銎	蕖	蜷	榷

捌	笆	耙	罢	班	般	颁	版	梆	浜	蚌	趵
豹	倍	悖	被	备	荸	笔	俾	毙	铋	狴	俵
宾	栟	病	铈	饽	剥	袯	钹	铂	亳	淳	逋
捕	哺	部	蚕	舱	涔	柴	豺	茝	谄	倡	氅
砒	秒	郴	宸	龀	埕	称	埕	乘	逞	骋	秤
味	鸱	蚩	耻	翅	恃	臭	础	傲	畜	陲	莼
唇	瓷	脆	挫	厝	耽	郸	疸	蛋	珰	党	档
刬	捣	倒	获	敌	涤	砥	递	娣	铞	涧	爹
砝	鸫	胴	都	蚪	逗	读	亘	顿	剟	铎	屙
娥	莪	峨	娥	恶	饿	恩	珥	砝	烦	舫	匪
诽	榧	粉	峰	逢	俸	莩	蚨	浮	俯	釜	赅
酐	疳	赶	恩	皋	高	羔	哥	胳	格	鬲	鸽
根	耕	埂	耿	哽	绠	恭	松	躬	珙	唝	鸪

每页一练

| 日 | 日字旁　书写紧凑，横画要平行等距，中间短横不连右竖。 | 暗　晤　明　晚 |

书写示范

10画 B~G

瑜	榆	虞	愚	觎	瑀	瘦	蕷	愈	煜	溣	誉
蜎	塬	猿	源	暖	氲	莫	韫	韵	愠	楦	鲉
詹	搌	鄣	障	照	罩	蜇	谪	锗	蓁	斟	甄
缜	蒸	酯	置	锁	雉	稚	潼	瘃	锥	趑	锱
甾	訾	滓	罪	14画	镟	蔫	嗳	墩	蔜	熬	魃
犇	榜	褓	褙	鞁	嗶	鼻	碧	蔽	箅	弊	碥
褊	摽	骠	槟	殡	膑	僰	箔	膊	蔡	嘈	漕
锸	碴	察	瘥	蝉	婵	醒	踌	瞅	磁	雌	鹚
骢	蔟	摧	粹	翠	磋	褡	靼	瘩	革	嘚	凳
嘀	滴	嫡	骶	碲	碟	蔸	镀	端	锻	鹗	锷
蜚	榧	翡	锋	孵	腐	赙	嘎	漱	槔	睾	膏
槁	歌	膈	觏	箍	榖	嘏	寡	管	鲑	蜾	蜾
裹	撖	豪	赫	褐	瘊	滹	鹕	鹕	锾	滤	锽

每页一练

斗　**将字旁**　可改变楷书笔顺，先写竖画，然后将两点连写。"收"字的左侧写法与此相近。

壮　状　奖　将

书写示范

36

13画 Y~Z
14画 A~H

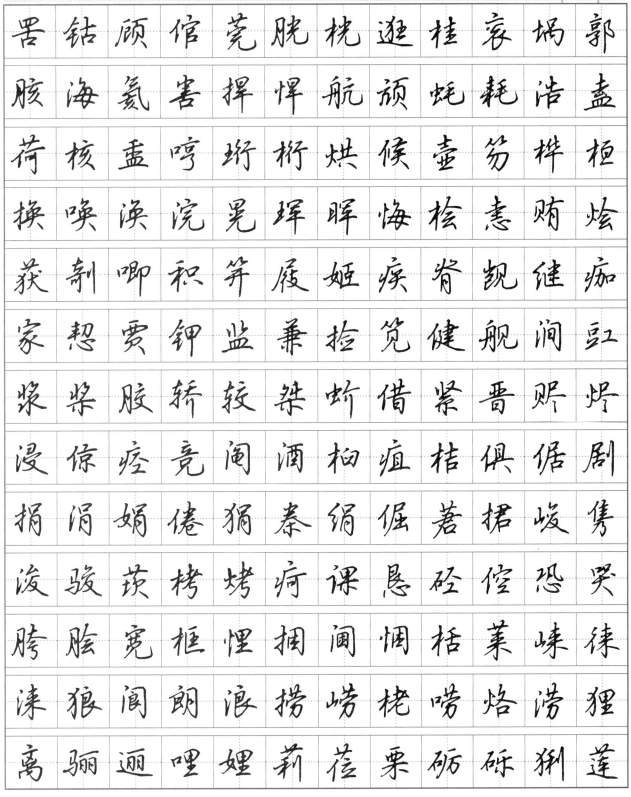

晷	钴	顾	馆	莞	胱	桄	逛	桂	衮	埚	郭
朘	涫	氮	害	捍	悍	航	颃	蚝	耗	浩	盍
荷	核	盍	哼	珩	桁	烘	候	壶	笏	桦	桓
换	唤	涣	浣	晃	珲	晖	悔	桧	惠	贿	烩
获	剞	唧	积	笄	屐	姬	疾	脊	觊	继	痂
家	恝	贾	钾	监	兼	捡	笕	健	舰	涧	豇
浆	桨	胶	轿	较	桀	蚧	借	紧	晋	赆	烬
浸	惊	痉	竞	阃	酒	枸	疽	桔	俱	倨	剧
捐	涓	娟	倦	狷	桊	绢	倔	莙	捃	峻	隽
浚	骏	莰	栲	烤	疴	课	恳	砝	倥	恐	哭
胯	脍	宽	框	悝	捆	阃	悃	栝	莱	崃	徕
涞	狼	阆	朗	浪	捞	崂	栳	唠	烙	涝	狸
离	骊	逦	哩	娌	莉	莅	栗	砺	砾	猁	莲

每页一练　

月　月字旁　要写得瘦长，防止肥胖，横折钩的竖画可略向内收，以显劲健。中间横简写。

腊 肥 肠 胫

书写示范　

每页一练

力

力字旁 要写得倾斜而不歪倒，内敛而有力度，在字中显示出力感、动感。

劲 动 劾 勃

书写示范

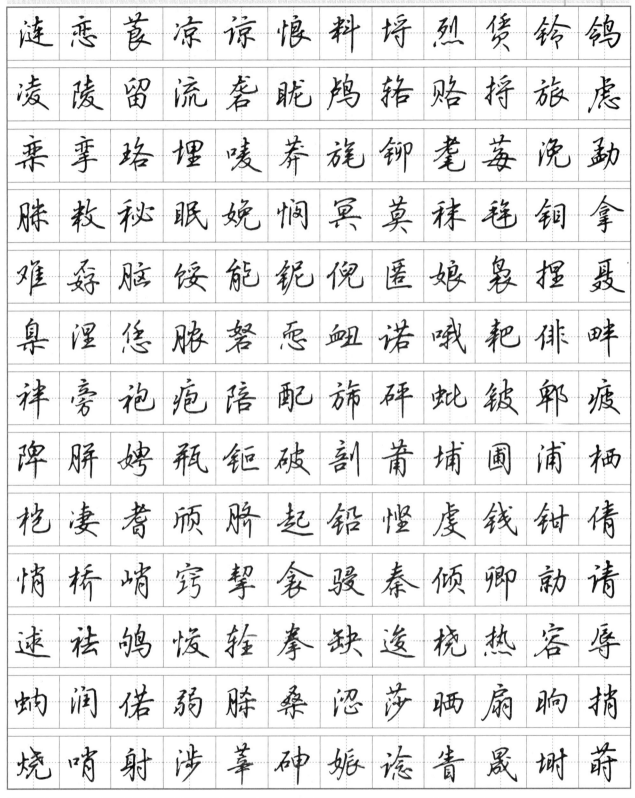

每页一练

金字旁　竖提为主笔。上部斜而平稳，覆盖下部，竖提起笔对准短横中部。

错 钱 铁 链

书写示范

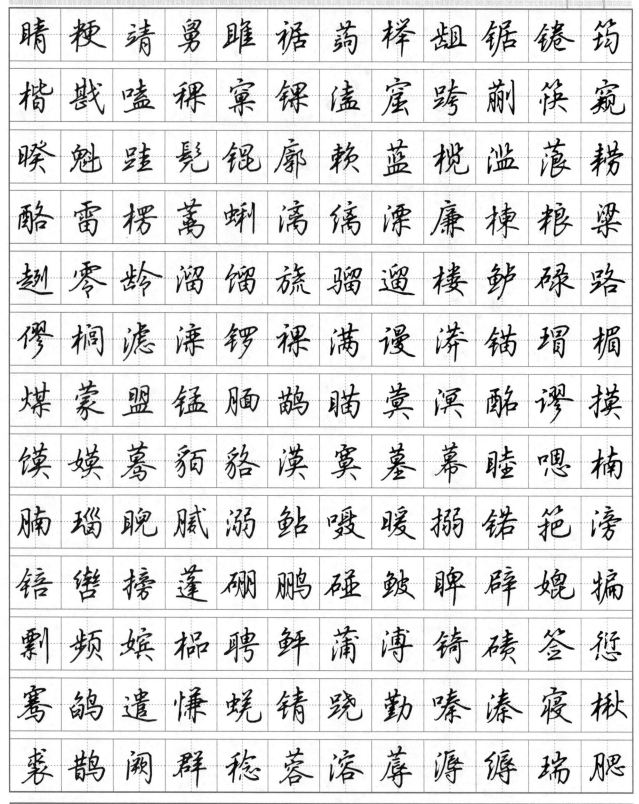

每页一练

页

页字旁　在字右时,要写得瘦长而不单薄,丰满而不肥硕,与字的左部搭配得当。

颀　颂　顶　烦

书写示范

13 画 J~S

逝 轼 铈 舐 殊 俟 秫 恕 弃 栓 谁 铄
朔 鸶 漤 潚 箅 悚 颂 素 速 涑 狻 姜
绥 谇 崇 损 笋 隼 嗖 娑 索 唢 趿 铊
泰 傤 鄈 谈 铊 裇 唐 倘 烫 涛 绦 桃
陶 套 特 疼 剔 绨 倜 逖 涕 悌 祧 调
铁 珽 梃 通 桐 砼 捅 透 荼 徒 途 涂
砣 鸵 婼 祿 剜 挽 桅 润 逶 媙 蚊
素 翁 莴 倭 涡 唔 语 捂 悟 唏 牺 息
吴 浠 席 玺 绤 夏 荟 娴 蚬 狝 陷 祥
逍 鸮 消 宵 绡 晓 校 哮 笑 效 屑 骁
胸 羞 袖 绣 顼 徐 棚 痃 煊 眩 铉 埙
珣 枸 殉 鸭 蚜 氩 胭 烟 盐 钊 艳 晏
喑 宴 验 鸯 秧 烊 氧 样 恙 珧 窑 窨

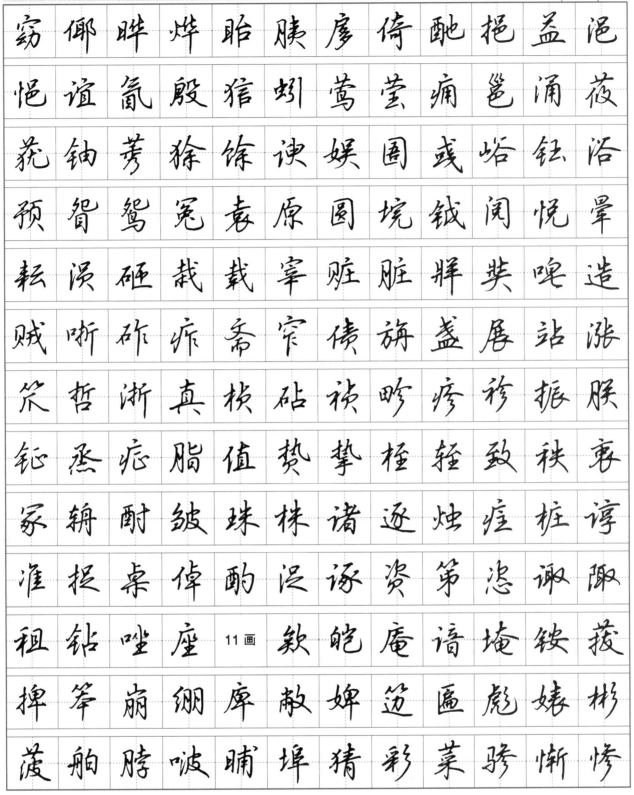

窈	郫	晔	烨	眙	腴	廖	倚	酏	挹	益	浥
悒	谊	氤	殷	猗	蚴	莺	莹	痈	邕	涌	莜
莸	铀	莠	徐	馀	谀	娱	圉	彧	峪	钰	浴
预	智	鸳	冤	袁	原	圆	垸	钺	阅	悦	晕
耘	涢	砸	栽	载	宰	赃	脏	牂	奘	啤	造
贼	唶	砟	疰	斋	窄	债	旃	盏	展	站	涨
笊	哲	浙	真	桢	砧	祯	畛	疹	祯	振	朕
钲	烝	疜	脂	值	热	挚	桎	轾	致	秩	衷
冢	辀	酎	皱	珠	株	诸	逐	烛	疰	桩	谆
准	捉	桌	倬	酌	浞	诼	资	笫	恣	诹	陬
租	钻	唑	座	**11画**	欸	皑	庵	谙	埯	铵	菝
捭	笨	崩	绷	庳	敝	婢	笾	匾	彪	婊	彬
菠	舶	脖	啵	晡	埠	猜	彩	菜	骖	惭	惨

每页一练

文　反文旁　撇捺圆转连写，整体内紧外松，左收右放，上紧下松。

收 政 教 敌

书写示范

筅	羡	湘	缃	翔	缞	硝	销	撅	蓑	渫	谢
锌	猩	惺	雄	锈	溆	絮	婿	揎	萱	喧	渲
循	巽	雅	揠	腌	湮	蜒	延	琰	庹	堰	雁
焰	焱	蜒	谣	椰	腋	揖	壹	遗	椅	堙	喑
愔	瑛	颍	硬	鱿	游	釉	揄	喁	嵎	斋	逾
腴	渝	愉	铻	遇	喻	御	鸺	寓	裕	鼋	援
湲	媛	缘	掾	越	粤	愠	蒽	暂	葬	蚩	锃
揸	喳	渣	湤	湛	掌	棹	蛰	笋	絷	植	殖
跖	菁	蛭	智	痣	滞	骘	彘	粥	蛛	煮	铸
筑	装	椎	惴	缒	琢	辎	嗞	嵫	孳	滋	紫
棕	腙	揍	最	尊	酢	13画	嘎	矮	碍	嗳	嗌
媛	鹌	暗	遨	嗷	廒	鳌	靶	鲅	摆	稗	搬
蒡	鸩	煲	雹	鲍	碑	鹎	蓓	碚	锛	鄙	蓖

每页一练

虫　**虫字旁**　由竖、"口"、平提和斜点组成。整体上宽下窄,上紧下松,提向左伸。

蝇　虹　蟒　蚓

书写示范

32

每页一练

巾　巾字旁　作为偏旁时,三竖间距较短。横交于竖的上方,竖为垂露或悬针。

帖　帐　帽　帆

书写示范

24

11画 C~H

每页一练

弓

弓字旁　上中部写紧，下稍展，竖内收。整体写得瘦长，略向左倾斜，横画可露出来，显得活泼。

弹　强　弘　弛

书写示范

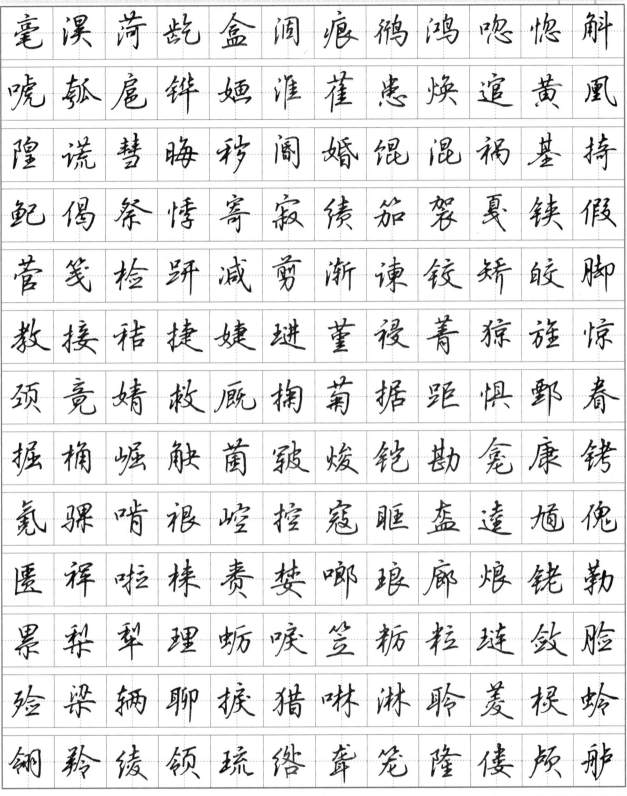

嚌	嗟	街	湝	颉	筋	晶	腈	景	敬	窘	揪
啾	就	锯	椐	锔	腒	澳	揤	疽	鹃	厥	畯
竣	喀	揩	锎	鸯	慨	堪	稞	颏	渴	缂	铿
笤	箸	裤	款	筐	揆	葵	喹	骙	黄	喟	馈
溃	愦	愧	琨	焜	蛞	阔	喇	腊	铼	睐	阑
揽	缆	榔	锒	稂	锓	痨	塄	棱	愣	鹂	喱
锂	雳	踔	詈	傈	痢	联	裢	裣	链	椋	踉
靓	量	晾	裂	琳	裱	硫	菱	溇	喽	楼	嵝
鲁	禄	屡	缕	氯	脔	锊	椤	落	堕	帽	嵋
猸	湄	媒	寐	媚	幂	谧	棉	湎	缅	渺	缈
缗	谟	蛑	募	喃	蛲	猱	辇	僄	葩	琶	牌
蒎	湃	跑	赔	喷	彭	棚	琵	椑	脾	痞	骗
酦	裒	铺	葡	普	期	欺	琪	琦	棋	蛴	祺

每页一练

示 示字旁 竖画位于上点的正下方;常以撇提代替撇、点,横和竖连写成横折。

社 祺 礼 神

书写示范

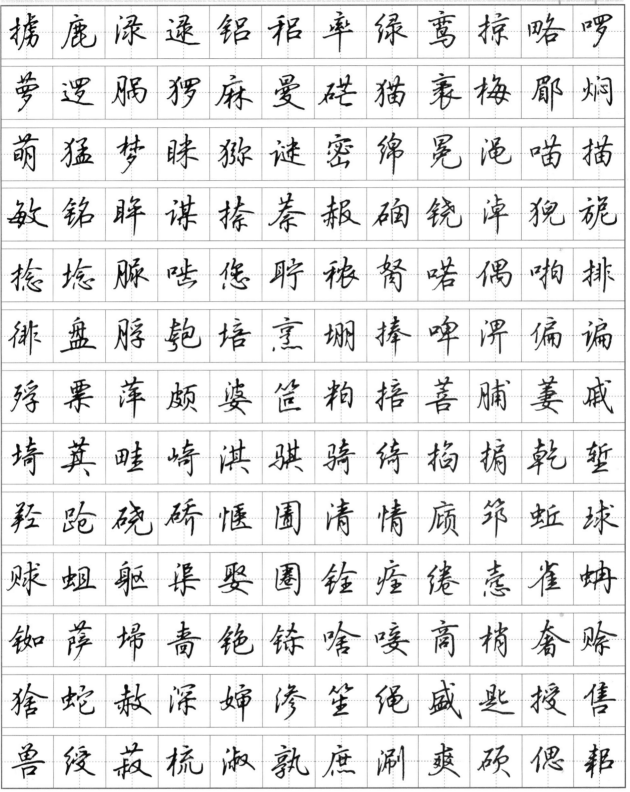

榜	鹿	渌	逯	铝	稆	率	绿	鸾	掠	略	啰
萝	逻	腡	猡	麻	曼	碼	猫	裒	梅	鄘	焖
萌	猛	梦	眯	猕	谜	密	绵	冕	湎	喵	描
敏	铭	眸	谋	捺	萘	报	硇	铙	淖	猊	旎
捻	埝	脲	喏	您	眝	秾	胬	喏	偶	啪	排
徘	盘	胖	铇	培	烹	堋	捧	啤	淠	偏	谝
殍	票	萍	颇	婆	笸	粕	掊	菩	脯	姜	戚
埼	萁	畦	崎	淇	骐	骑	绮	掐	掮	乾	堑
羟	跄	硗	硚	悭	圊	清	情	顷	邨	蚯	球
赇	蛆	躯	渠	娶	圈	铨	痊	绻	悫	雀	蚺
铷	萨	埽	晙	铯	铩	啥	嗖	商	梢	奢	赊
猞	蛇	赦	深	婶	渗	笙	绳	盛	匙	授	售
兽	绶	菽	梳	淑	孰	庶	涮	爽	硕	偲	耜

每页一练 　子　子字旁　作为左偏旁时,横画变为提画,出锋和右部笔画呼应。　孩孜孔孙　书写示范

26

11画 L~S

搭	嗒	答	傣	殚	氮	箸	谠	道	登	等	堤
觌	蒂	棣	睇	缔	奠	貂	跌	堞	叠	喋	鼎
腚	董	痘	椟	椟	牍	赌	渡	短	缎	敦	遁
惰	锇	鹅	萼	遏	愕	筏	番	鲂	痱	腓	斐
焚	焚	粪	愤	葑	锋	跗	稃	幅	腑	赋	傅
富	溉	港	锆	搁	割	隔	葛	赓	缑	蕈	辜
酤	舾	馉	雇	棺	琯	裸	椁	辊	棍	聒	锅
椁	蛤	酣	韩	寒	喊	皓	喝	颌	黑	滉	喉
猴	堠	葫	鹄	猢	湖	琥	猾	滑	缓	痪	境
慌	喤	遑	徨	湟	惶	辉	翠	蛔	惠	喙	翙
裣	惑	赍	犄	稷	缉	棘	殛	戟	集	戢	墼
葭	勖	颊	蛱	罩	犍	湔	缄	硷	睑	裥	犍
践	锏	毽	腱	溅	蒋	椒	蛟	焦	搅	窖	揭

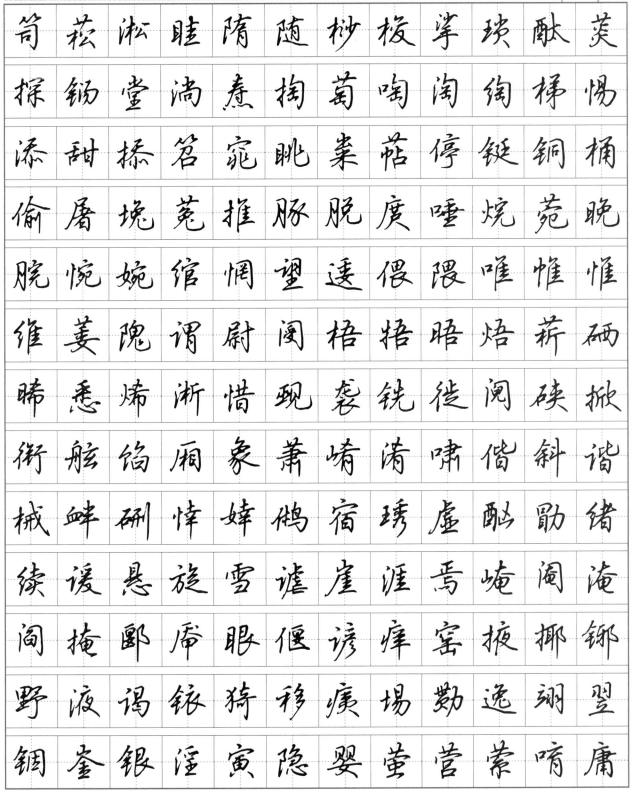

石字旁 横要简短，撇可略微长一些，"口"要小巧，并向右上方倾斜。

书写示范

11画 S~Y

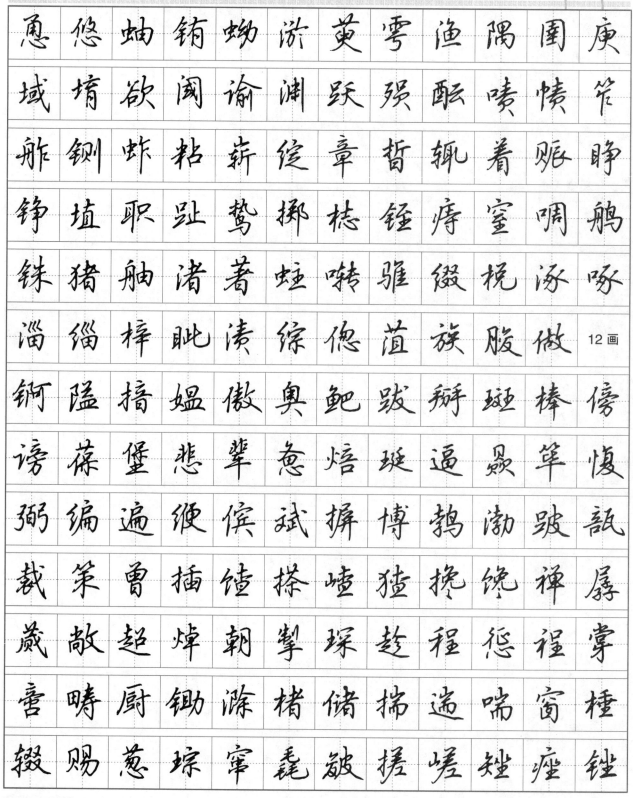

愿	悠	蚰	销	蛎	渐	萸	雩	渔	隅	庸	
域	堉	欲	阄	谕	渊	跃	殒	酝	啧	愦	笮
舴	铡	蚱	粘	崭	徝	章	皙	觋	着	赈	睁
铮	埴	职	趾	鸷	掷	梽	铚	痔	窒	啁	鸼
铢	猪	舳	渚	著	蛀	啭	骓	缀	棁	涿	啄
淄	缁	椊	眦	渍	综	偬	菹	族	腙	做	12画
锕	隘	揞	媪	傲	奥	鲍	跋	瓣	斑	棒	傍
谤	葆	堡	悲	辈	惫	焙	琫	逼	鼻	荜	愎
弼	编	遍	缏	傧	斌	摒	博	鹁	渤	跛	瓿
裁	策	曾	插	馇	搭	嵖	猹	搀	馋	禅	孱
蒇	敞	超	焯	朝	掣	琛	趁	程	惩	裎	裳
喜	畴	厨	锄	滁	楮	储	揣	遄	喘	窗	棰
辍	赐	葱	琮	窜	毳	皴	搓	嵯	矬	痤	锉